콘스탄틴 브랑쿠시

CONSTANTIN BRANCUSI (MoMA Artist Series)

일러두기

앞표지의 그림은 〈갓난아기〉로 자세한 설명은 31쪽을 참고해주십시오.
뒤표지의 그림은 〈물고기〉로 자세한 설명은 51쪽을 참고해주십시오.
이 책의 작품 캡션은 작가, 제목, 제작 연도, 제작 방식, 규격, 소장처, 기증처, 기증 연도 순으로 표기했습니다.
규격 단위는 센티미터이며, 회화의 경우는 '세로×가로', 조각의 경우는 '높이×가로×폭' 표기를 원칙으로 삼았습니다.

모마 아티스트 시리즈
MoMA Artist Series

콘스탄틴 브랑쿠시
Constantin Brancusi

캐럴라인 랜츠너 지음 | 김세진 옮김

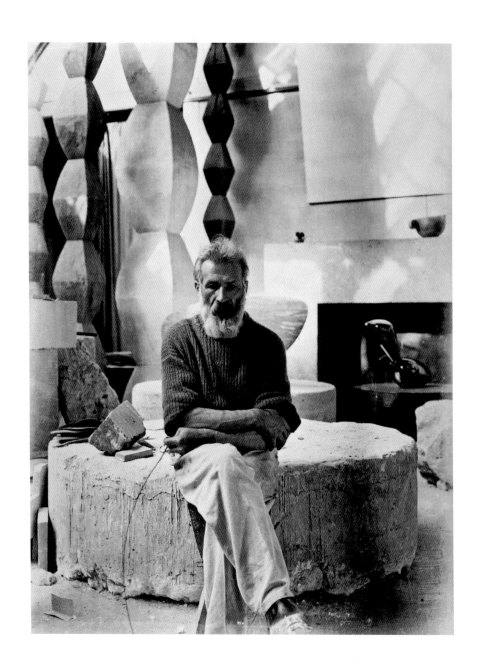

작업실에서 찍은 자화상, 1933~34년

12.9×9cm

국립현대미술관 조르주 퐁피두 센터, 파리

시작하는 글

이 책은 뉴욕 현대미술관(The Museum of Modern Art: MoMA, 이하 '모마'라 통칭)이 소장한 콘스탄틴 브랑쿠시의 작품 서른여섯 점 중 선별한 열 점을 소개한다. 모마는 1934년 브랑쿠시의 작품으로는 첫 작품인 청동 조각 〈공간 속의 새〉(1928년)—61쪽에 소개된 작품은 동명의 후기 작품이다.—를 구매하였고 같은 해 모마에서 열린 브랑쿠시의 첫 개인 전에서 이 작품을 선보였다. 이후 모마에서는 1954년, 1989년, 1996년, 세 차례에 걸쳐 브랑쿠시 개인전을 마련하였다. 소장 작품도 늘어났는데, 그중에는 조각 열한 점, 다수의 드로잉과 삽화가 들어간 책, 작업실에서 촬영한 작품 사진을 포함한 그의 사진들이 있다. 모마는 또한 '가이스트/브랑쿠시 자료Geist/Brancusi Papers'를 소장하고 있는데, 이는 미국의 화가이자 작가, 평론가인 시드니 가이스트가 그의 중요한 저서《브랑쿠시: 조각의 연구》(1968년)를 준비하는 과정에서 수집한 자료들이다. 프랑스어, 영어, 루마니아어로 작성된 브랑쿠시에 대한 원고, 스크랩, 서신들은 추상 조각의 선구자로서 브랑쿠시와 그의 작품을 조명하는 중요한 자료이다. 이 책은 모마가 소장한 주요작의 작가들을 다룬 시리즈이다.

5

차 례

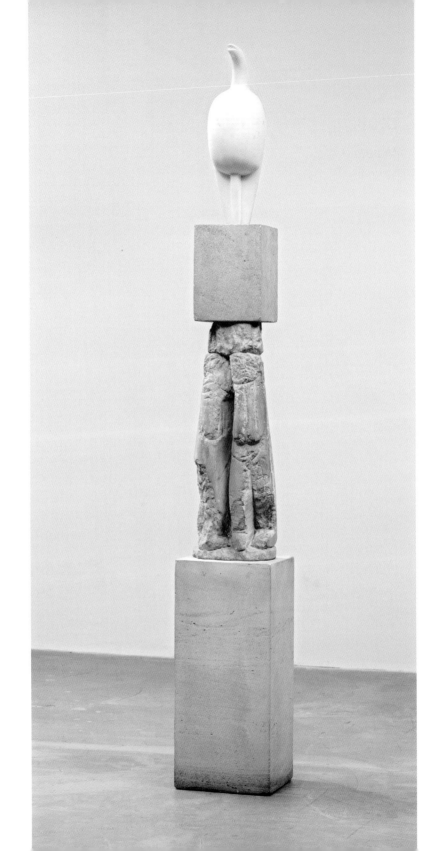

마이아스트라

Maiastra

1910~12년

이 작품은 새를 모티프로 한 브랑쿠시의 첫 조각이다. 이때부터 40년 동안 새는 그의 작품에서 가장 자주 등장하는 주제가 되었다. 이 작품을 시작으로 브랑쿠시는 〈마이아스트라〉(주인 또는 지도자라는 뜻의 말로, 예지력과 신통력이 있는 루마니아 전설 속의 새를 말한다. – 옮긴이)라는 동명의 제목으로 모두 일곱 점의 작품을 제작했다. '마이아스트라'는 루마니아 전설에 따르면, 지상의 어떤 음악보다 더없이 아름다운 노래를 부르는 마법의 새이다. 브랑쿠시에 의하면 이는 그의 고국 루마니아에서는 '누구나 알고 있는' 이야기다. 그는 이 전설의 새를 매우 양식화된 형태로 세 부분으로 나누어 표현했다. 새의 다리와 깃털은 정면, 측면, 어느 각

마이아스트라, 1910~12년
흰색 대리석, 높이 55.9cm
세 부분으로 이루어진 하단 석회암 받침대, 높이 177.8cm
그중 가운데는 '두 여인상으로 된 기둥Double Caryatid', 1908년경
뉴욕 현대미술관
캐서린 드라이어 유증, 1953년

도에서나 견고하고 수직적인 양감을 준다. 그 위의 가슴은 볼록 튀어나온 타원 형태로 표현했고, 안쪽으로 굽은, 아치형의 목선을 표현한 곡선은 새의 벌린 부리로 이어진다.

〈마이아스트라〉의 우아한 윤곽선은 루마니아 전설 속 새에 딱 어울리는가 싶지만, 실제로 그 모습은 다양하게 해석할 수 있는 여지를 남긴다. 혹자는 〈마이아스트라〉에서 고대 이집트의 신 호루스의 형상을 떠올리고, 미국 조각가 로버트 모리스 등은 '볼록하니 솟은 복부 (……) 그리고 쭉 뻗은 등'이 오귀스트 로댕의 〈발자크 기념비〉(그림 1)에서 영향을 받았다고 생각했다. 모리스는 다음과 같이 덧붙였다. "19세기 말에 파리 주변에서 작은 캐리커처 석고상이 팔리고 있었고 브랑쿠시가 보았을 가능성이 있다. 그리고 로댕의 아틀리에에서 일하던 짧은 기간에, 그러니까 '큰 나무 그늘 아래에서는 아무것도 자랄 수 없다'는 말을 남기고 떠나기 전 〈발자크 기념비〉의 습작을 보았을 가능성도 있다." 일부 평론가들은 브랑쿠시가 1910년 파리에서 성공적인 초연을 한, 이고르 스트라빈스키의 발레 〈불새The Firebird〉에서 영향을 받았을지도 모른다고 추측했다. 〈불새〉의 줄거리는 루마니아 새 전설과 관련이 있을 뿐 아니라, 지금은 대리석이지만 당시엔 청동이었던 조각의 석조 받침대에 브랑쿠시가 새겼던 새 모양이 당시 〈불새〉에서 무용수들이 썼던 모자와 매우 흡사하다.

첫 번째 〈마이아스트라〉에 걸맞은 웅장한 받침대를 만들기 위해

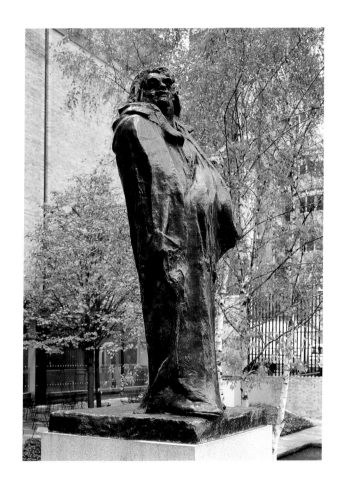

그림 1 **오귀스트 로댕**(프랑스, 1840~1917년)

발자크 기념비Monument to Balzac, **1898년**(1954년 주조)

청동, 282×122.5×104.2cm

뉴욕 현대미술관

커트 발렌틴을 기리며 친구들이 기증, 1955년

그림 2 **알렉산드르 골로빈**(러시아, 1863~1930년)
발레 〈불새〉 중 카스체이 왕의 시종 모자(원본 복제, 1936~37년)
맨체스터 대학교 휘트워스 미술관

브랑쿠시는 그가 석조를 시작할 무렵인 1907~08년에 제작한 한 쌍의 카리아티드(고대 건축에서 주로 발견되는 여인상 모습의 기둥.—옮긴이)를 석회암 블록 사이에 세우기로 했다. 건축물처럼 이들을 쌓아올리자 새의 눈높이가 약 210센티미터까지 높아졌다. 하지만 이 거대한 받침대가 비단 작품 높이에만 영향을 미친 것은 아니었다. 거칠게 깎은 돌에서 일그러진 모습을 드러내는 카리아티드의 원시적인 느낌의 표면과 육중한 엔타블러처(고대 그리스와 로마 건축양식에서 기둥이 떠받치는 모든 부분을 통칭하는 용어.—옮긴이)의 무게를 견디지 못하듯 휘어진 형태가 새하얀 대리석 새의 간결한 아름다움과 신비로운 대조를 이룬다. 이상한 모양의 기둥에 올라선 〈마이아스트라〉는 마치 영원한 고대 세계에 군림하는 듯 보인다.

관련 일화: 1926년 미국 세관은 청동상 〈공간 속의 새〉(62쪽)에 세금을 부과했다. 예술품으로 간주될 수 없다는 이유였다. 이에 소송을 제기한 브랑쿠시는 결국 승소했다. 당시의 진술에 따르면, 브랑쿠시는 1910년에 처음으로 새를 소재로 조각했으며, (이를 통해 우리는 〈마이아스트라〉의 제작 연도를 추정할 수 있다.) 제작할 때마다 재료나 형태는 달라지더라도 새라는 모티프에 대한 작가의 개념은 일관적이라고 설명했다.

포가니 양

Mlle Pogany

1913년

이 작품의 모티프에 얽힌 이야기는 1910년 브랑쿠시와 마르지트 포가니의 첫 만남에서 시작된다. 포가니는 그림을 공부하러 파리에 유학 온 젊은 헝가리 여성이었다. 그 후로 약 40년이 흐른 뒤, 포가니는 모마의 초대 관장 알프레드 바 주니어에게 편지를 보내 작품의 유래를 설명했다. 포가니는 당시 브랑쿠시의 작업실을 자주 들락거리며 차츰 알게 된 사실들을 풀어놓았다.

[브랑쿠시는] 진정한 예술가셨습니다. 다른 사람들과는 전혀
다른, 예술에 대한 자신만의 생각을 표현할 방법을 찾으려 애쓰
셨어요. (……) 저는 선생님 덕분에 (……) 다른 예술가들이 생

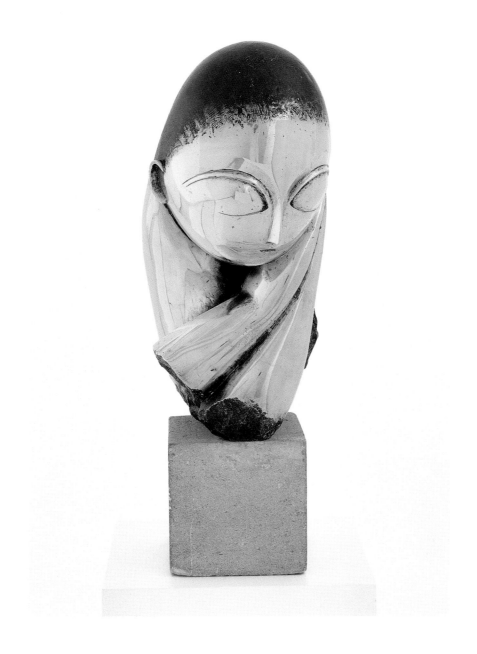

포가니 양, 1판, 1913년(1912년 대리석 제작 후)

검은 녹을 입힌 청동, 43.8×21.5×31.7cm
석회암 받침대, 14.6×15.6×18.7cm
뉴욕 현대미술관
릴리 블리스 유증으로 소장, 1953년

각하듯 예술은 자연의 단순한 모방이 아니라는 것을 이해하게
되었습니다. 그리고 선생님이 제 초상을 만들어주시기를 간절
히 바랐죠. (……) 선생님은 제 청을 기꺼이 받아주셨습니다.
(……) 제가 곧 파리를 떠나야 한다는 사실을 알게 되자, 몇 차
례 모델을 서달라고 말씀하셨습니다.

그래서 포가니는 1910년 12월부터 1911년 1월까지 파리에 머물
렀던 마지막 두 달 동안 모델을 섰다.

여러 번 모델을 섰어요. 그때마다 선생님은 (점토로) 새로운 흉
상을 만드셨어요. 모두 하나같이 아름답고 멋지게 저와 닮아있
었어요. 그때마다 저는 선생님께 제발 버리지 마시라고 했지만
(……) 선생님은 그저 웃으시며 작업실 구석에 둔 점토 상자 안
에 그걸 도로 던져넣으셨어요. 언젠가 한번은 손 모델을 했는
데, 그때 제가 취한 포즈는 지금 흉상과는 다른 모습이었어요.
선생님은 그저 제 손의 모습을 기억하고 싶으셨을 뿐이었던 거
예요. 제 두상을 기억하셨던 것처럼요.

포가니가 헝가리로 돌아간 뒤, 브랑쿠시는 기억을 되살려 대리석
을 깎아 그녀의 초상을 만들었고 1912년에 완성했다. 이듬해인 1913년

에는 그 대리석 상을 이용해 이 청동상(4점의 에디션 중 한 점이다.)을 제작했다. 그리고 포가니에게 마음에 드는 작품을 고르라고 했는데, 그녀는 브랑쿠시에게 직접 골라달라고 부탁했다. 그리고 얼마 후 이 청동상은 그녀의 것이 되었다.

　　포가니는 브랑쿠시가 조각들을 버릴 때 안타깝게 바라봐야 했지만, 실제로 이 청동상이 그동안 그가 만든 어떤 조각보다 자기 자신과 "멋지게 닮았다."고 생각했다. 1953년 바에게 보낸 또 다른 편지에는 자신의 사진(그림 3)과 자화상(그림 4)을 한 점씩 동봉했다. 편지의 내용은 다음과 같았다. "이 자화상은 선생님이 만드신 제 흉상을 보기 몇 달 전 1913년에 그린 겁니다. 두 작품의 포즈가 공교롭게도 같다는 걸 알 수 있으실 거예요. (……) 무척 비슷해서 자화상을 간직하고 있었습니다." 브랑쿠시는 포가니의 눈, 코, 입, 그리고 손의 독특한 제스처를 극도로 단순화시켜 표현하면서도 그녀의 실제 모습과 멀어지기는커녕, 조각의 견고한 질료에 살아있는 듯한 생동감을 불어넣었다. 포가니는 '작품에 담긴 아름다움을 알아보는 이가 드물었다'는 사실을 알고 있었다. 그녀는 나중에 있었던 일을 재미있다는 듯 회상했다. "선생님이 신문 기사 오린 것을 보여주셨어요. 한 평론가가 포가니 양에게 연락해 브랑쿠시를 명예훼손으로 고발할 것을 제안하는 내용이었어요."

　　법적인 행동을 주장한 이 평론가 외에도, 브랑쿠시의 급진적 초상에 경악하며 예술로 인정하지 않으려 한 사람들은 또 있었다. 브랑쿠시

그림 3　　마르지트 포가니, 1910년

바르부 브레지아누 기록보관소
부쿠레슈티 미술사연구소의 게오르게 오프레스쿠 컬렉션

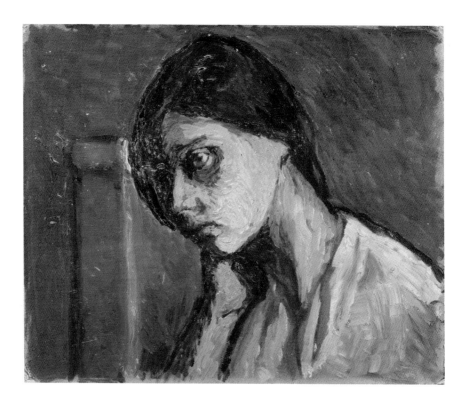

그림 4　마르지트 포가니(헝가리, 1879~1964년)

　　　자화상Self-Portrait, 1913년

판지에 유채, 37.8×45.9cm
필라델피아 미술관
토머스 스켈턴 해리슨 기금으로 구입

는 1913년 뉴욕에서 열린 역사적인 아모리쇼Armory Show에 석고로 만든 〈포가니 양〉을 출품했다. 이 작품은 마르셀 뒤샹의 〈계단을 내려오는 누드 넘버 2Nude Descending a Staircase, No.2〉(1912년)와 더불어 일대 소동을 일으키며 언론의 풍자와 선정적 논평을 몰고 왔다. 많은 평론가들이 독자의 눈을 끌기 위해 대개 계란에 빗대 표현한 평을 내놓았다. 개중에는 창의적인 평도 있었는데, 한 비평가는 '포가니 양의 머리는 브룩클린 사람의 머리처럼 둥글고 단단하다'라고 했다. 온갖 떠들썩한 조롱에도 불구하고 브랑쿠시는 이 전시 덕분에 평생 지속될 중요한 지지 기반을 얻었을 뿐 아니라 전시작 대부분을 판매하였다.

이듬해 브랑쿠시는 뉴욕에 있는 알프레드 스티글리츠의 갤러리 '291'에서 첫 개인전을 열었고 분위기는 전보다 우호적이었다. 특히 탁월한 안목의 평론가 헨리 맥브라이드는 전시를 전반적으로 호평하면서, 〈포가니 양〉은 중국의 옥玉 세공품처럼 정교한 기술적 완성도가 돋보인다고 했다. 브랑쿠시의 조각에서 동양적 요소를 발견한 것은 맥브라이드만이 아니었다. 실제로 정도의 차이는 있지만 그의 모든 작품에서 루마니아의 민속 조각, 원시 부족 미술, 키클라데스 미술(기원전 3300년부터 2000년경 에게 해의 여러 섬에서 융성했던 키클라데스 문명의 미술.−옮긴이), 로댕, 동서양의 전통이라는 다양한 요소의 통합이 숨어있고 또한 드러난다. 브랑쿠시는 어떤 양식적인 분석에서도 비껴가는 작품을 제작하려 했지만, 평론가들은 작품만 보면 조건반사적으로 분석하려 했다.

방어적일 정도로 독립적이고 기막히게 차분한 〈포가니 양〉은 이러한 분석의 욕구를 낳지만, 여기서는 맥브라이드가 언급한 동양의 영향에만 초점을 맞추어 중국령 투르키스탄(현재 신장웨이우얼 자치구–옮긴이)에서 발굴되어 오래전부터 파리 기메 박물관에 소장 중인 고대 두상(그림 5)으로 시선을 옮겨보도록 하자. 브랑쿠시가 기메 박물관을 여러 번 방문했었다는 사실을 고려하면 〈포가니 양〉의 아치형 눈썹, 머리와 코, 입을 표현한 방법이 고대의 두상과 우연의 일치 이상으로 닮았다고 추측할 수 있다. 그 영감의 원천은 다양하더라도 브랑쿠시가 표현한 포가니 양엔 소녀의 생생한 표정이 시대를 초월하여 살아있다. 조각가 한스 아르프의 말마따나 어쩌면 〈포가니 양〉은 '추상 조각의 요정 같은 대모'가 아닐까?

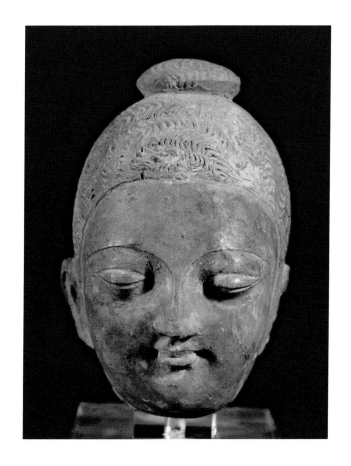

그림 5 **부처 두상**
　　　　중국 신장웨이우얼 자치구의 토쿠즈 사라지 수도원 암자에서 발견
　　　　14~15세기
　　　　건토, 높이 10cm
　　　　기메 박물관, 파리

끝없는 기둥, 1판, 1918년

떡갈나무, 203.2×25.1×24.5cm
뉴욕 현대미술관
메리 시슬러 기증, 1983년

끝없는 기둥

Endless Column

1918년

"단순함이 예술의 목적은 아니나, 사물을 본질적으로 인식하다 보면 자신도 모르는 사이에 단순함에 이르게 된다." 브랑쿠시의 이 말 속에는 처음에는 (1912년경부터) 받침대로 쓰던 톱니를 쌓은 듯한 형태가 어떻게 독자적인 조각, 즉 "완벽에 가까워지는" 형태로 전개되었는지 요약되어 있다고 할 수 있다. 이 형태의 초기작 중 현존하는 것은 1918년 참나무로 만든 이 작품뿐이다. 이 작품의 모티프에 대한 설은 크게 두 가지로 나뉘는데, 하나는 루마니아 민속 조각, 다른 하나는 아프리카 부족 예술을 지목한 설이다. 이 모티프가 처음 선보인 것은 1912년경 제작한 〈마이아스트라〉(그림 6)의 작은 석조 받침대에서이다. 같은 해, 아메데오 모딜리아니는 폴 알렉산드르 박사의 초상화(그림 7)를 그렸는데, 박

사 옆의 아프리카 풍 커튼 속 수직 패턴은 〈끝없는 기둥〉의 스케치처럼 보이기도 한다. 브랑쿠시는 모딜리아니, 알렉산드르 모두와 친분이 있었고, 따라서 이 초상화도 보았을 것으로 짐작할 수 있다. 만약 그랬다면, 그림을 본 그가 바로 그 패턴을 〈마이아스트라〉의 소박한 받침대의 모티프로 사용했을 수 있다. 이후 수년 동안 브랑쿠시가 지속적으로 찍은 작업실 사진들에선 받침대에서 톱니 모양을 자주 찾아볼 수 있다.

1918년 이 작품을 만들었을 당시 브랑쿠시는 이를 완전히 독립적인 작품이라 생각하지 않았던 듯하다. 어떤 사진에서 이 작품이 다른 작품의 받침대로 쓰인 것을 보면 추측이 가능하다. 하지만 또 다른 사진에서는 다른 조각을 위에 올리지 않고, 무거운 석조 받침대 위에 안정되게 세워놓은 것이 보이기도 한다. 이러한 사진에서 브랑쿠시가 사고를 전환해 받침대로 사용하던 기둥을 받침대가 필요한 조각으로 발전시켰음을 확인할 수 있다. 1920년 파리 교외 볼랑지에 있는 사진가 에드워드 스타이켄의 정원에 기념비적인 기둥을 세우면서, 당시 그가 만들고 있던 작은 몇몇 조각들을 "끝없는 기둥"이라 부르기 시작했다. 1918년의 참나무 기둥은 그 이름으로 부르지 않는데, 아마도 가장 든든한 후원자이자 수집가인 존 퀸의 기대에 부응하려는 심리가 작용했을 것으로 추측된다. 실제로 퀸이 그 작품을 구입할 당시 그는 작품을 두고 작업실에서 본 "키 큰 목조각"이라고 불렀고, 작품을 구입한 뒤 이어진 논의의 쟁점은 이 조각의 받침대로는 무엇이 적당할까 하는 것이었다. 그렇기

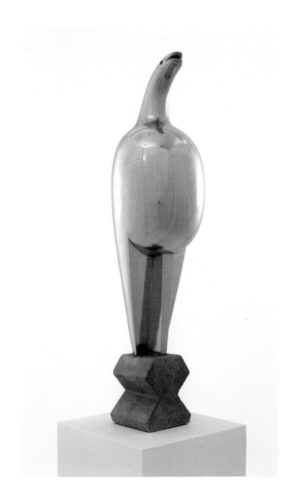

그림 6 **마이아스트라**Maiastra, **1912년(추정)**
유광 황동. 받침대 포함 높이 73.1cm
페기 구겐하임 컬렉션, 베네치아
솔로몬 구겐하임 기금, 뉴욕

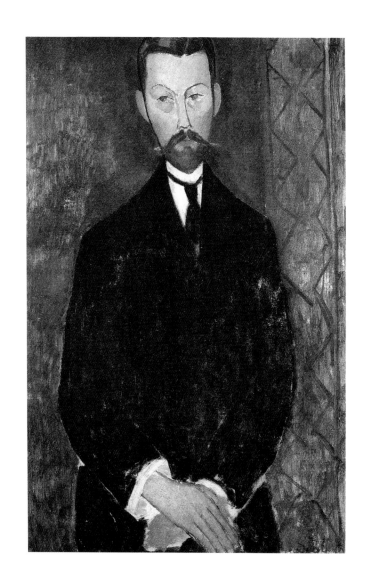

그림 7　아메데오 모딜리아니(이탈리아, 1884~1920년)
　　　　폴 알렉산드르 박사의 초상화Portrait of Dr. Paul Alexandre, **1911~12년**
　　　　캔버스에 유채, 92.1×60cm
　　　　파리-로마 모딜리아니 연구소 아카이브

에 작품을 구입하기 전 협상 과정에서 가장 중요하게 생각한 것은 작품을 떠받치는 지지대의 재질이었다. 1926년이 되어서야 브랑쿠시는 '기둥'에서 받침대를 없애버리고 공식 작품명을 〈끝없는 기둥Column without End〉으로 정했다. 기둥은 브랑쿠시가 작품 활동을 하는 동안 진화를 계속했고(그림 8) 결국 그가 1938년 고국의 티르구지우 공원에 세운 약 29미터 높이의 〈끝없는 기둥〉에서 정점에 이르렀다. 여러 다른 버전으로 제작된 〈끝없는 기둥〉은 브랑쿠시의 작품 중 가장 유명하고 아마도 가장 영향력 있는 조각이 되었다.

　　1966년 미국 조각가 모리스는 이 작품에 대해 "그의 작품 중 하나의 기하학적 단위가 반복되는 유일한 작품이다. (……) 이러한 특성이 오늘날의 작품들로 연결된다."고 말했다. 모리스와 비슷한 시기에 활동한 조각가들의 작품을 보면 그의 말이 입증된다. 기둥 디자인은 어떤 원칙―작품별 반복되는 단위의 개수는 주어진 장소의 공간의 크기에 의해서만 제한된다는―을 따르는데, 예를 들어 도널드 저드가 캔틸레버식(한쪽만 지지하고 다른 한쪽은 튀어나오게 설계한 보로, 근대 건축에서 대규모로 사용되었다.―옮긴이) 철제 상자들로 제작한, 무제의 연작(그림 9)에 이 원칙이 적용되었다. 또 다른 미니멀리스트 칼 안드레가 그의 바닥 작업에 대해 질문받았을 때 그는 이렇게 답했다. "전 그냥 브랑쿠시의 〈끝없는 조각〉을 허공이 아닌 바닥에 설치했을 따름입니다." 댄 플래빈은 그의 첫 형광등 작업 〈1963년 5월 25일의 사선The Diagonal of May 25,

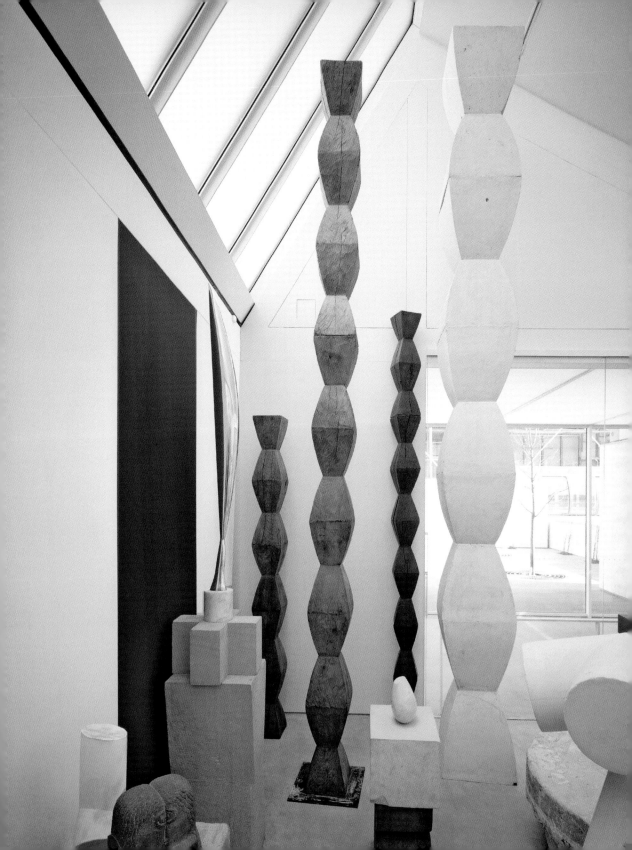

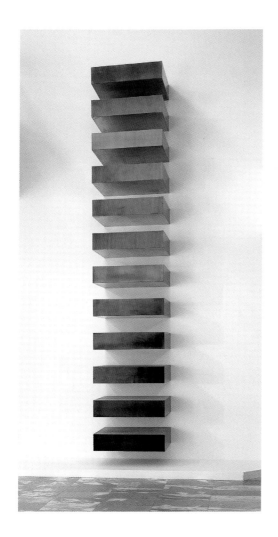

그림 9　**도널드 저드**(미국, 1928~94년)
　　　무제(집적)Unititled(Stack), **1967년**
　　　아연 도금 강철에 래커, 총 열두 개
　　　각 22.8×101.6×78.7cm
　　　22.8cm 간격으로 수직 설치
　　　뉴욕 현대미술관
　　　헬렌 애치슨 유증(교환), 조지프 헬먼 기증, 1997년

그림 8　네 개의 〈끝없는 기둥〉을 비롯한 여러 작품으로 재현한 브랑쿠시의 작업실
　　　국립현대미술관 조르주 퐁피두 센터, 파리

1963〉을 두고 이렇게 말했다. "브랑쿠시가 과거에 만든 걸작 〈끝없는 기둥〉을 연상시키지요. (……) 두 작업 모두 시각적으로 단순하고 기본적인 형태를 사용했지만 길이라는 명백한 시각적 한계를 벗어나려는 점, 복잡함이 전혀 없는 외형에서 유사합니다."

갓난아기

The Newborn

1920년

아직 로댕의 영향 아래 있던 1907년 제작한 〈갓난아기〉는 고통스러워하는 아이의 연약한 흉상에 새로운 시대의 매끈한 기계 미학을 더한 작품으로, 아기의 불편함이 집약적으로 표현된 이미지인 동시에 매력적인 오브제이다. 극도로 단순화된 얼굴의 구성은 불안하게 발걸음을 내딛는 어린아이를 표현한, 조금 다른 분위기로 1913~14년 제작된 목조 조각인 〈첫걸음The First Step〉(그림 11의 전면 작품)에서 처음 선보였다. 브랑쿠시는 이 작품을 폐기했는데 아마도 아프리카 미술의 영향이 지나치게 명백히 드러나있기 때문일 것이다. 하지만 그는 조각의 두상을 그 자체로 독립적인 작품으로 보존했고, 이는 오늘날 〈아이의 두상Head of A Child〉으로 알려져 있다. 그런 직후 그는 흰 대리석으로 〈갓난아기〉를

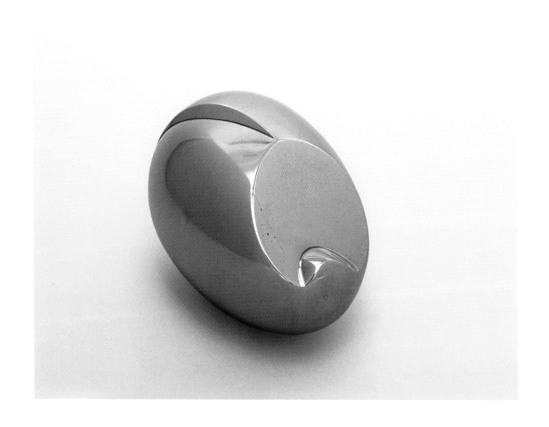

갓난아기, 1판, 1920년(1915년 대리석 작품과 유사)

청동, 14.6×21×14.6cm

뉴욕 현대미술관

릴리 블리스 유증으로 소장, 1943년

그림 10 **고통** Suffering, **1907년**

　　청동, 29.2 × 28.8 × 22.3cm
　　시카고 현대미술관
　　시카고 현대미술관 후원자 케이트 브루스터, 카터 해리슨 부부,
　　시모어 오펜하이머 부부, 조지프 윈터보섬의 제한적 사전 기증
　　주로 센테니얼 기금으로 구입

제작했고, 그 대리석 조각을 바탕으로 이 청동상을 주조했다. 그리하여 이 작업은 브랑쿠시가 1910년경부터 제작해온, 다른 신체 부위는 없는 타원형 두상 연작 중 하나가 되었다.

이전의 목조 작품들과는 달리, 대리석이나 청동 작품들에선 눈, 코, 입의 형태를 찾아볼 수 없다. 〈갓난아기〉에는 목조 〈아이의 두상〉에서 보이던 중앙의 능선은 있지만, 뾰죽한 삼각형 입이나 그 위에 거칠게 표현된 코는 대각선의 둥근 면과 함께 베어졌고, 이 둥근 단면은 아기가 세상에 태어나며 크게 우는 입을 우아하면서도 드라마틱하게 표현한 형태이다. 아이의 소리 없는 울음을 담은 매끈한 표면은 입 모양을 닮은 볼록한 포물선 형태에서 턱을 암시하는 부분으로 내려가며 끝난다. 〈갓난아기〉에 담긴 매력적이고도 놀라운, 유머와 아름다움의 조화 속에서 우리는 좀 더 심각한 일면을 찾을 수 있다. 즉 거의 추상에 가까운 이 조각에 암시된 달걀형 또는 세포 모양의 난형은, 탄생의 신비와 삶이 주는 불안감을 상기시키고, 탄생의 충격을 구현한 이미지라 할 수 있겠다.

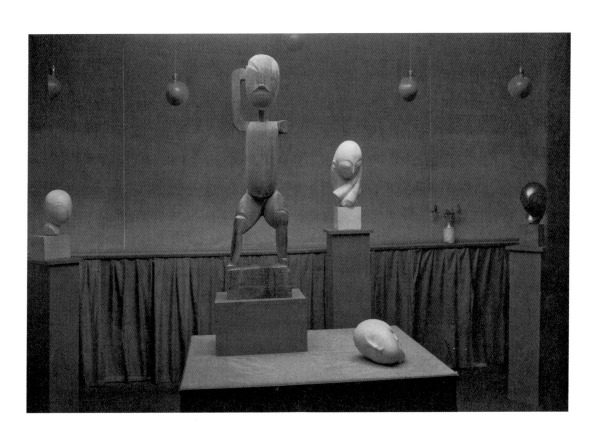

그림 11 갤러리 2910에서 열린 브랑쿠시전, 1914년
백금 인화, 19.3×24.4cm
뉴욕 현대미술관
찰스 실러 기증, 1941년
사진: 알프레드 스티글리츠(미국, 1864~1946년)

소크라테스

Socrates

1922년

〈소크라테스〉는 거칠게 조각한 참나무 조각들을 조합한 '원시적'인 느낌의 어딘가 어색한 작품으로 〈갓난아기〉와 같이 긴밀한 통일성을 갖춘 작품과는 유사성이 없어 보인다. 말년에 "나무를 제대로 조각할 줄 아는 건 아프리카인과 루마니아인 뿐이다."라고 말했던 브랑쿠시는 정기적으로 이런 작품들, 즉 나무를 빠르게 쪼개고 잘라서 상대적으로 거칠고 덜 구체적인 이미지를 만들어내는 작품들을 해왔다. 돌을 깎거나 금속을 주조해서 대리석의 부드럽고 금속의 반짝거리는, 완벽하게 정제된 표면이 될 때까지 지난하게 갈고 닦았던 평소의 작업과는 사뭇 비교되는 작업 방식이라고 할 수 있다. 이렇게 재료도 다르고 시각적으로도 차이가

소크라테스, 1922년

떡갈나무, 111×28.8×36.8cm
떡갈나무 발판, 18.8×24.6×27cm
석회암 원통, 높이 30.2cm
뉴욕 현대미술관
사이먼 구겐하임 기금, 1956년

있지만 〈갓난아기〉(30쪽)와 〈소크라테스〉는 사촌지간이나 다름없다. 아기의 얼굴에서 대각선으로 잘린 단면을 통해 울음소리를 표현했다면, 소크라테스의 두상은 뒤집힌 아치 모양에서 출발하는데 윤곽선까지 파내어 입을 만들었다. 아치의 위로 어색한 타원 형태가 불안하게 얹혀있고, 여기에 나있는 거대한 구멍은 뇌가 차지하는 공간을 뜻한다. 모마는 작품을 구매한 직후, 관람객들에게 다음과 같은 내용을 알렸다. "브랑쿠시는 이 작업에서 달걀 모양 두상을 아이러니하게, 훌륭한 형태로 풀어냈습니다. 그의 정신은 늘 열려있고 입은 다물 줄을 모릅니다."

전설적인 철학자 소크라테스를 재미나면서도 놀랍게 표현한 이 작품에는 유머와 공감이 담겨있다. 브랑쿠시도 알고 있었겠지만, 소크라테스의 부친은 조각가였고 소크라테스 역시 잠시지만 조각을 했던 것으로 추정된다. 〈소크라테스〉를 제작할 당시 브랑쿠시는 현존하지 않는 작품 〈플라톤Plato〉과 〈갓난아기〉를 나란히 늘어놓고 사진을 찍어 그 모습을 남겼다. 그리고 이렇게 말했다. "위대한 사상가를 피해갈 수 있는 것은 아무것도 없었다. 그는 모두 알았고, 모두 보았고, 모두 들었다. 그의 눈은 귀였고, 귀는 눈이었다. 그와 멀지 않은 곳에 단순하고 말 잘 듣는 어린아이 같은 플라톤이 스승의 지혜를 흡수하고 있는 것 같다." 브랑쿠시가 '귀'와 '눈'의 역할을 강조한 사실은 그가 만든 소크라테스가 실제로 두 개의 정체를 갖고 있다는 학자들의 주장을 뒷받침한다. 브랑쿠시 연구자 중 최고로 꼽히는 가이스트는 작품의 형태를 두고 말했디.

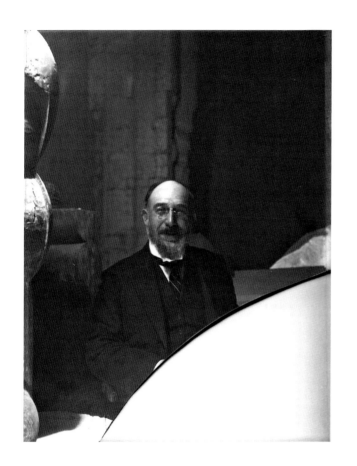

그림 12 **작업실에 있는 에릭 사티**
　　　　국립현대미술관 조르주 퐁피두 센터, 파리

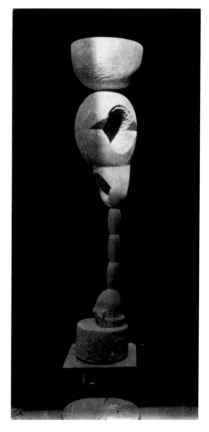

그림 13 **소크라테스**Socrates, **1922년**
　　　　음화 사진, 18×13cm
　　　　국립현대미술관 조르주 퐁피두 센터, 파리

"이 조각은 그의 절친한 친구였던 에릭 사티의 재미난 초상이었을 가능성이 크다. 브랑쿠시보다 열 살 연상인 사티는 〈소크라테스〉라는 심포닉 드라마를 작곡했을 뿐 아니라, 이 두 사람은 서로를 '소크라테스'와 '플라톤'이라 불렀다. 사티의 재치는 유명했는데 (……) 두 사람의 공통 관심사 중 하나가 언어 유희였다." 사티 역시 보았을 시각적 유희로, 브랑쿠시는 소크라테스가 유죄 판결 후 마셔야 했던 독주가 든 잔이 등장하는 작품을 만들었다. 1917~18년에 제작한 〈잔Cup〉에서 소크라테스는 독배를 머리에 이고 있다(그림 13 참조). 그리고 당연하게도 브랑쿠시 작품 속 소크라테스는 연설을 멈추지 않는다. 이미 가득 찬 듯 견고한 잔엔 독주를 채울 수 없고 그의 죽음조차 미연에 방지되기 때문이다.

수탉

The Cock

1924년

브랑쿠시는 시각적으로 각인될 만한 형태를 만드는 비범한 능력이 있었고, 이 작품은 그 좋은 예인 동시에 엄청난 생동감을 보여준다. 매우 치밀하게 계산된 구조 또한 발견할 수 있는데, 벚나무를 통째로 깎아 만든 이 작품의 원통형 받침대에서 솟아오른 톱니 모양의 긴 형태는 물론이고, 위로 갈수록 일정하게 작아지며 반복되는 톱니의 안쪽이 조각 윗부분에 있는 뾰족한 삼각형의 연장선상에 놓이는 점, 톱니의 바깥쪽 부분이 조각의 뒤를 늘여 밖으로 그려지는 큰 삼각형 위에 놓이는 점을 보면 이 작품이 얼마나 치밀하게 구성됐는지 짐작할 수 있다. 작품의 형식적인 분석에서 조금 더 나아가자면, 브랑쿠시가 19세기 조각의 전통을 깨뜨리며 제작한 주요작 〈기도하는 사람The Prayer〉(1907년)의 전체

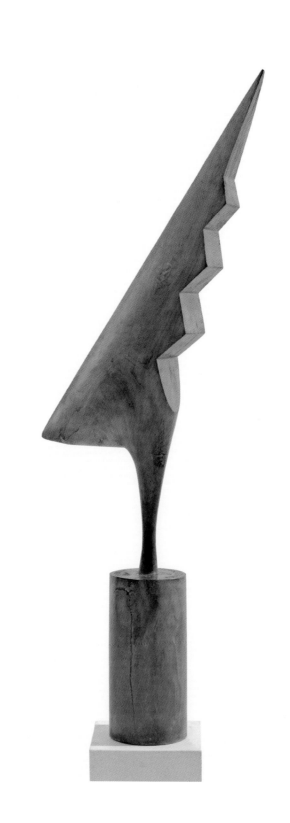

적인 형상에서 이 작품의 기원을 찾을 수도 있다. 눈과 마음은 결국 위에 열거한 것들과 그 이상을 자유롭게 보겠지만, 이 작품을 처음 보는 순간 스쳐지나가는 인식으로 인해 이 우아한 추상 조각은 농가 마당의 왕 수탉으로 탈바꿈된다. 그렇게, 여기 이 거만한 수탉은 외다리로 자태를 뽐내고 있다. '꼬꼬댁', 아니면 프랑스 닭일 테니 '코코리코' 하는 울음소리가 삐죽삐죽한 가슴부터 앙다문 큼직한 부리까지, 위쪽을 향해 공명한다. 브랑쿠시 전공학자 시드니 가이스트는 이 한 마리의 독특한 가금(또는 수탉)을 두고, "진지하고 긴장된, 놀랍고도 지적인 사고思考 그 자체를 형상화한 것."이라 평했다.

　　〈수탉〉이 처음 발표된 시기는 1922년으로 그때 제작한 커다란 나무 조각은 이제 사라졌지만, 브랑쿠시는 이후 재료와 크기가 모두 다른 여러 점의 작품을 제작했다. 앵파스 론진 가街의 그의 작업실에 인상적으로 배열되어있던 대형 작업들도 이에 포함된다. 〈수탉〉은 같은 새지만 비행을 상징한 〈공간 속의 새〉(62쪽)에 비해 작품 수는 적어도, 전통적으로 힘과 에너지를 상징하는 (닭장의 지배자로서 자랑스러운 위상까지도 생각하면) 지상의 수탉 이미지가 작가에게는 정체감과 연결되며 매력적으로 작용했을 것이 분명하다. 한번은 친구에게 이런 말을 하기도 했다. "닭이 곧 나라고!Le Coq, c'est moi"(루이 14세가 "짐이 곧 국가이다L'Etat, c'est moi"라고 한 것을 빗대서 말함.-옮긴이)

수탉, 1924년

벚나무, 121×46.3×14.6cm
뉴욕 현대미술관
르레이 버디우 기증, 1959년

새끼 새

Young Bird

1928년

우아한 덩어리 형태의 새끼 새는 브랑쿠시가 만든 다양한 새 중에서 희귀종에 속한다. 초기 〈마이아스트라〉도 여러 버전을 만들었고, 〈공간 속의 새〉, 〈수탉〉은 평생에 걸쳐 지속적으로 수정을 거듭했지만, 〈새끼 새〉는 1925년 대리석으로 제작한 작품, 이후 청동으로 주조한 이 작품, 그리고 마지막으로 1929년 좀 더 큰 대리석 작품이 전해질 뿐이다. 영감의 원천은 다르겠으나 〈새끼 새〉는 '어린 소녀의 토르소' 연작(그림 14 참조)과 닮은 점이 있어, 작품의 희귀성에 야릇한 미학까지 더해준다. 아직 비상할 채비를 갖추지 못한 털투성이 새끼 새는 사춘기 소녀와 비슷하다. 가이스트의 말에 따르면 "어리고 아직 형체를 갖추지 못한, 불안정하게 통통한 상태"에 있고 통통하기 때문에 브랑쿠시가 종종 비스듬히

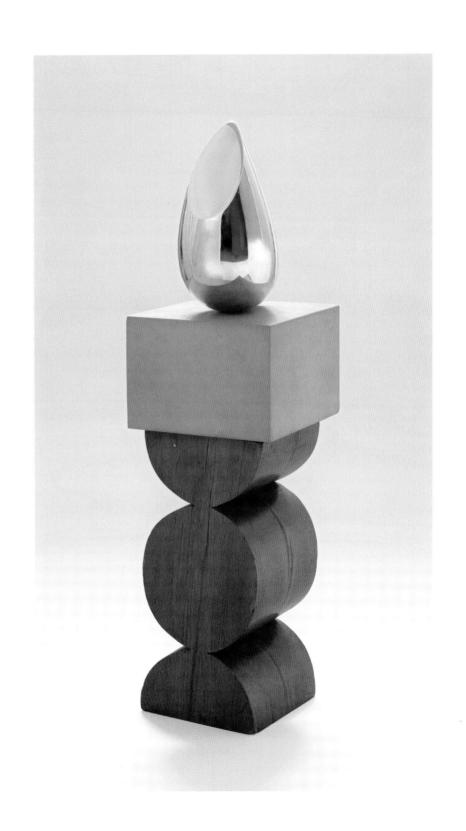

새끼 새, 1928년

청동, 40.5×21×30.4cm
석회암 받침대, 높이 60.3cm
뉴욕 현대미술관
윌리엄 버든 부부 기증, 1964년

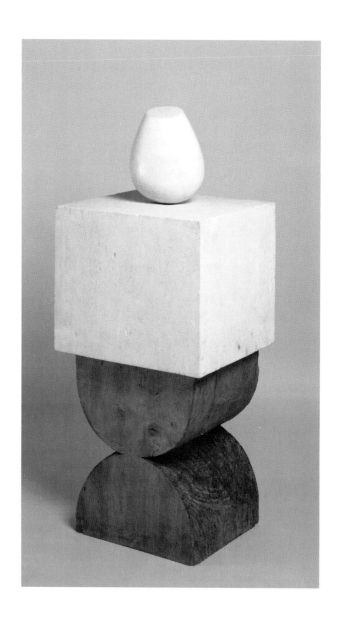

그림 14 **어린 소녀의 토르소** Ⅲ Torso of a Young Girl Ⅲ, **1925년**

오닉스, 26.4×21.9×16.3cm

국립현대미술관 조르주 퐁피두 센터, 파리

눕혀놓는 달걀형 조각이 수직 자세를 유지할 수 있다. 〈갓난아기〉(30쪽)의 입이 울기 위해 열려있다면, 복부 위 단면으로 표현된 둥지 속의 새 부리는 먹이를 향해 있고, 곧게 뻗다가 살짝 기울어진 뒤쪽 옆모습에서 날렵한 옆모습의 〈공간 속의 새〉(그림 20)가 연상되기도 한다. 이렇게 한 작품에서 다른 작품으로 형태적인 요소를 자유자재로 사용하는 브랑쿠시의 능력은 이 작품과 밀접한 형태적 연관성이 있는 독특한 작품 〈낸시 커나드의 초상〉(그림 15)에서도 찾아볼 수 있다. 가이스트는 이 조각을 거꾸로 놓은 뒤, 커나드의 기발하게 쪽진 머리를 떼어내고 목으로 이어지는 부분을 비스듬히 베어내면 〈새끼 새〉와 비슷한 상이 만들어진다고 주장했다.

브랑쿠시는 오브제들 사이의 상호작용을 매우 중요하게 여겼다. 그런 까닭에 작업실에서 작품들을 끊임없이 재배치하면서 새롭게 배열되고 병치된 모습을 사진으로 기록했다. 그리하여 진화를 거듭하는 상호관계 속에서 완성작들을 설치하였고, 이는 다시 새로운 아이디어를 낳는 중요한 자극제가 되었으며, 그 결과 지속적으로 변화하는 '종합예술Gesamtkunstwerk'을 빚어낼 수 있었다. 브랑쿠시가 전체 작업, 즉 그의 작업실에 쏟은 노력은 실로 대단했고, 세상을 떠나기 전 몇 년 동안은 이렇게 설치한 작품들이 온전히 보존될 수 있도록 갖은 노력을 다했다. 현재는 파리의 퐁피두 센터 가까운 곳에 브랑쿠시의 작품들이 설치된 작업실이 재현되어있다(그림 8).

브랑쿠시는 작품들 사이의 관계만큼이나 작품과 받침대의 관계에도 열정적인 관심을 쏟았다. 그 대표적인 예가 〈새끼 새〉로, 화려한 아르데코 풍으로 빛나는 단일 오브제가 쌓아올린 받침대 위에 서있다. 받침대는 석회암 육면체 조각과 루마니아의 민속 예술을 연상시키는 농민적인 에너지를 담아 깎은 두 개의 참나무 원통을 자른 것으로 이루어져있다. 브랑쿠시의 조각들이 상호 보완적인 관계라 한다면, 오브제와 받침대는 대립 관계를 형성하는 경향을 보인다. 〈새끼 새〉에서 곡선으로 처리된 기하학적이고 매끄러운 표면은 받침대의 거친 표면과, 광택 있는 마무리는 투박함과, 도회적인 세련미는 소박하고 전원풍 매력과 대조를 이룬다. 브랑쿠시가 〈새끼 새〉를 비롯한 작품들의 받침대에 쏟은 강렬한 개념적인 관심이나 기술적인 완성도는 전례 없이 독특한 것으로, 그의 작품에 있어 받침대의 위상에 대한 의문점을 낳는다. 과연 조각 속 받침대는 작품의 일부로 봐야 하는가, 그렇지 않으면 개별 작품으로 간주해야 하는가? 브랑쿠시는 확답을 내놓지 않았다. 물론 〈새끼 새〉의 받침대는 바꾸지 않았지만 브랑쿠시는 종종 받침대를 바꾸거나 재배열했고, 때로는 받침대 없이 독립적으로 세워 전시하기도 했다. 아마도 브랑쿠시는 작품을 실제 공간에서가 아니라 사진으로 보여주는 경우에는 받침대라는 매개체가 그다지 필요하다고 생각하지 않은 듯하다. 그의 작업 사진 중 받침대까지 다 담겨있는 사진은 거의 없다.

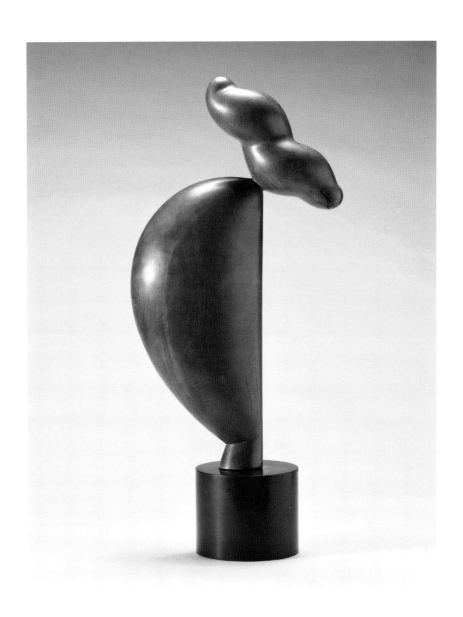

그림 15 **낸시 커나드의 초상**Portrait of Nancy Cunard

('**세련된 숙녀**Sophisticated Young Lady'로도 불림), **1925~27년**

대리석 받침대 위 호두나무, 62.9×31.7×11.1cm

넬슨 아킨스 미술관, 캔자스시티, 미주리

홀 가家 기금 기증, 패스티, 레이먼드 내셔 컬렉션에서 구매

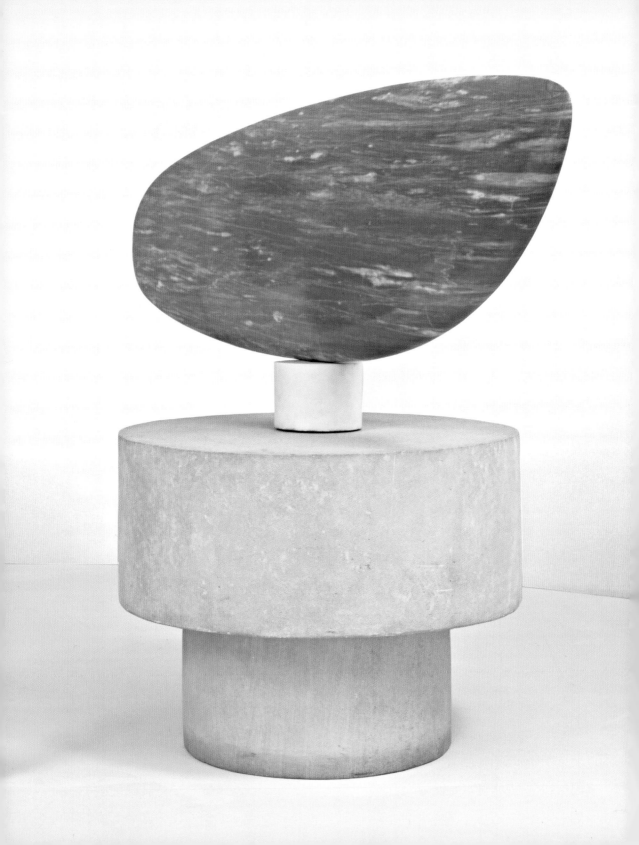

물고기

Fish

1930년

이 거대한 〈물고기〉는 단단한 질료에 중력을 거스르는, 자유로운 움직임을 부여하려 했다는 점에서 〈공간 속의 새〉(62쪽)와 유사하다. 또한 날렵하고 완전한 추상 작품이라는 점과 살짝 휘어진 윤곽선마저 비슷하다. 둘 다 동일한 모티프에 기반을 둔 연작 중 절정에 이른 작품이다. 다른 점이라면 브랑쿠시가 '물고기' 형태에 관심을 보인 기간은 고작 10년에 불과하지만, 〈공간 속의 새〉는 그의 활동 기간 전반에 걸쳐 가장 빈번하게 등장했다. 두 작품이 공통점 덕분에 한 쌍을 이룬다면, 〈물고기〉에서 보이는 수평 지향성, 관성에 대한 필연적인 암시는 〈공간 속의 새〉의 인체를 닮은 수직성, 상향성과 결정적인 대조를 이룬다. 180센티미

물고기, 1930년

청회색 대리석, 53.3×180.3×14cm
받침대를 이루는 세 부분 중 원통형 대리석 한 개, 높이 13cm
원통형 석회암 두 개, 각각 높이 33cm, 27.9cm, 지름 최장 81.5cm
뉴욕 현대미술관
릴리 블리스 유증으로 소장, 1949년

터가 넘는 길이의 〈물고기〉를 감상할 때에는 브랑쿠시가 즐겨 표현한 새를 볼 때와는 다른 정교한 시각이 필요하다.

기술적으로 전보다 능란해진 브랑쿠시는 물고기를 소재로 한 작품 중 단 한 작품만 제외하고, (이전 작품들은 모두 이 작품보다 크기가 작다.) 모두 원판 지지대 위에 세웠다. 큐레이터 앤 템킨은 이 작품이 물결처럼 움직이는 듯, 반투명한 듯 보이는 일시적인 효과를 두고 "물속에서 쏜살같이 움직이는 한줄기 빛나는 햇살" 같다고 말했다. 하지만 작은 물고기에 적당했던 것들이 큰 물고기에도 어울리는 것은 아니었다. 1930년대 초반 전시 사진을 보면 이 작품은 작은 원통에 고정되어 커다란 맷돌 위에 떠있다(그림 16). 브랑쿠시는 1948년에 〈물고기〉를 모마로 보내기 전 새로 받침대를 제작했다. 그래서 〈물고기〉는 원통형 석회암 두 개로 이루어진, 탄탄한 탁자 모양 구조물 위에 떠있는 형태가 되었다. 〈물고기〉는 본래의 흰 대리석 원판 위에서 균형을 더 잘 이루는 것 같지만, 새로 제작한 받침대는 조각이 주는 시각적 효과에 큰 변화를 가져왔다. 원래 맷돌 받침대는 〈물고기〉의 길이와 비슷해서 물고기가 담긴 물처럼 보이기도 하지만 동시에 이를 가두는 테두리가 된다. (이제 거칠 것이 없는 물고기는 물속을 힘 있게 헤엄치듯, 미끄러지듯 공중을 유영한다.)

미술관 공간에 있는 〈물고기〉가 액체 속을 떠다니는 듯한 느낌을 주는 것은 재료에 최소한의 변형을 가해 작업하는 브랑쿠시의 탁월한 능력 때문이다. 가이스트는 이 작품을 두고 말했다. "물고기는 결국 기

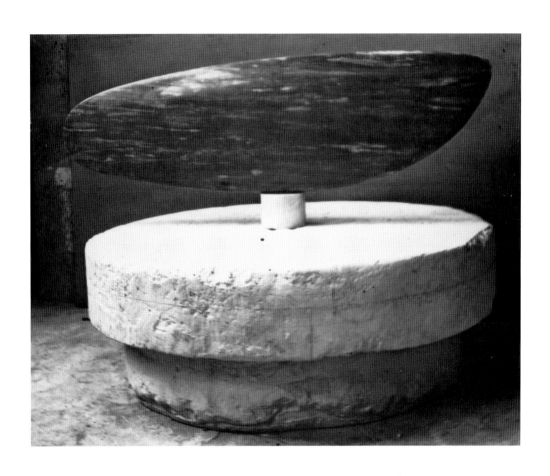

그림 16 **물고기**The Fish, **1933년**

은염 프린트, 높이 12.9cm

국립현대미술관 조르주 퐁피두 센터, 파리

다란 타원형으로 자른 한 판의 대리석이다. 한쪽이 좀 더 뾰족한, 축을 따라 볼록한 형태는 각 부분마다 다른 속도로 가장자리 쪽으로 가면서 점점 얇아진다. 이를테면 머리 쪽에서는 빠르게, 꼬리 쪽에서는 느리게, 배와 등 쪽으로 솟은 부분에서는 가장 느린 속도로 얇아진다. 표면에서 그려지는 완벽한 곡선 때문에 물고기는 아무런 저항을 받지 않는 형태의 물질이 되었다."(이처럼 완벽한 형태를 그려낸 브랑쿠시조차 정면에서 바라본 〈물고기〉의 코가 〈공간 속의 새〉에서도 다시금 나타난다는 사실을 몰랐을 가능성이 농후하다.) 물고기를 연상시키는 타원형 조각으로 브랑쿠시가 선택한 재료는 물고기의 모습을 흐리는 물과 속도를 닮았다. 흰색 힘줄이 드문드문 흐르는 청회색의 몸체는 물을 가르는 움직임, 빠른 속도감을 떠오르게 한다.

브랑쿠시는 〈물고기〉의 개념을 다음과 같이 설명했다. "사람들은 물고기를 볼 때 비늘을 보지는 않습니다. 물고기가 움직이는 속도, 떠다니는 모양, 물속으로 보이는 반짝거리는 몸통을 생각하지요. (……) 나는 그런 것들을 표현하려 했습니다. 내가 지느러미나 눈, 비늘 따위를 만들었다면 움직임은 보여줄 수 없고 실제의 모양이나 무늬로 사람들을 붙들어두었겠지요. 나는 그저 물고기의 정수가 스쳐가는 순간을 원했습니다."

금색의 흑인 여인 II

Blond Negress II

1933년

브랑쿠시의 작품은 대칭과 그 벗어남이 미묘하게 상호작용하면서 그의 '본질적'인 형태의 순수함을 흩트리기도, 돋보이게도 한다는 사실을 비평가들은 어김없이 지적한다. 이에 대한 명백한 예가 1923년작 〈아일린 레인〉(그림 17)의 두상이다. 하지만 〈금색의 흑인 여인 II〉에 비하면 매우 신중을 기해 조화를 꾀한 예다. 목조를 제외하면 브랑쿠시의 대리석과 청동 조각들 중에서 〈금색의 흑인 여인 II〉보다 대칭에서 적극적으로 벗어난 예는 1923년작 대리석 원형 〈흰색의 흑인 여인(I)White Negress(I)〉(그림 18)이 유일할 것이다. 물론 그다음 순으로 1925~27년에 만들어 진 〈낸시 커나드의 초상〉(그림 15)도 빠뜨려서는 안 될 것이다.

예를 들어 〈뮤즈Muse〉(1912년) 같은 작품에서 보이듯 브랑쿠시의

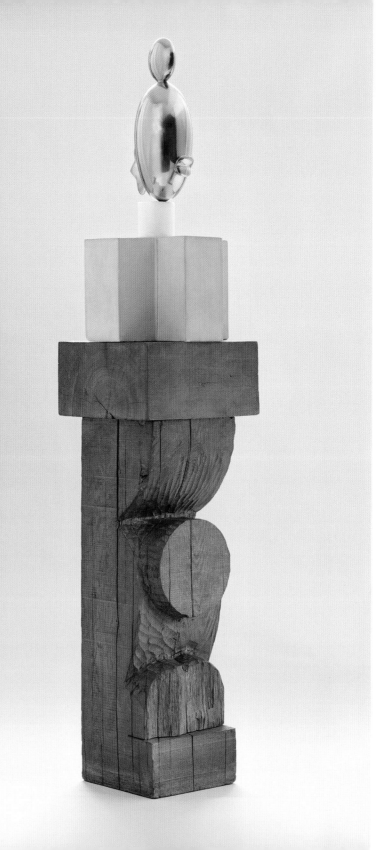

작품에서 표면의 미묘한 굴곡을 통해 안면의 특징을 표현한 방식은 익숙하게 느껴진다. 그런데 1923년 작 〈흰색의 흑인 여인(I)〉에서 가장 두드러지는 특징은 두상 위 세 부분이 콜라주 방식으로 돌출되어 있다는 것이다. 두상 전체가 한 덩어리에서 나왔다는 것은 의심의 여지가 없지만 각 부분은 유기적으로 연결되어 보이지 않는다. 〈뮤즈〉와 〈포가니 양〉(14쪽)에서 스며나오던 내면세계의 느낌은 외면으로 옮겨간 듯하다. 비뚤어지고 두툼한 입, 중앙에 비스듬히 틀어 올린 머리, 목덜미의 쪽 찐 머리는 하나같이 갸름한 조각의 얼굴에 덧붙인 요소처럼 보인다. 그 효과는 코믹하면서도 매력적이어서 마치 달걀로 두상을 만들어보라는 미술 교사의 주문에, 드물게 세련된 감성과 익살맞은 기질을 가진 아이가 만들어낸 작품처럼 보이기도 한다. 〈금색의 흑인 여인 II〉에서 두상과 머리 장식은 좀 더 길게 늘어났고 대칭성은 더 강조되었다. 조각이 더 형식적으로 단순화되기는 했지만 이전 대리석 작품이 갖고 있던 매력은 여전하고, 재즈 시대의 분위기, 조세핀 베이커의 화려함이 더해졌다.

브랑쿠시의 친구인 (그리고 앞서 초상의 주인공으로 등장한) 아일린 레인의 말에 따르면, '흑인' 연작의 영감은 1922년 둘이 함께 찾았던 마르세유에서 열린 식민지 박람회에서 본 흑인 여성이었다. 덜 정제된 조

57

금발의 흑인 여인 II, 1933년(1928년 대리석 작품 이후)
청동, 높이 40cm
네 부분으로 이루어진 대리석 받침대, 높이 9.1cm, 지름 9.4cm
석회암, 25×37.1×36.2cm
떡갈나무로 만든 두 부분, 각 18.6×36.3×36.2cm, 90.2×28×28cm
전체 크기 181×36.2×36.8cm
뉴욕 현대미술관
필립 굿윈 컬렉션, 1958년

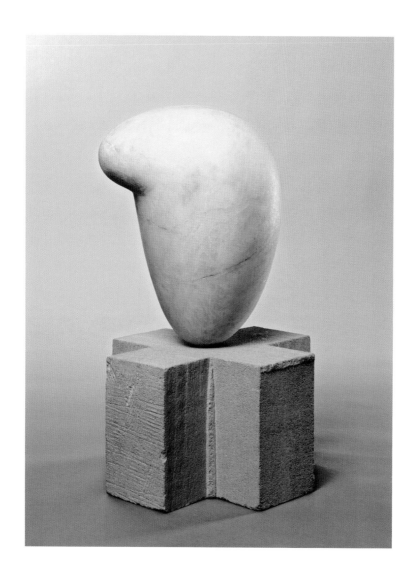

그림 17 **아일린 레인**Eileen Lane, **1923년**

오닉스, 28.1×21.5×15.2cm

국립현대미술관 조르주 퐁피두 센터, 파리

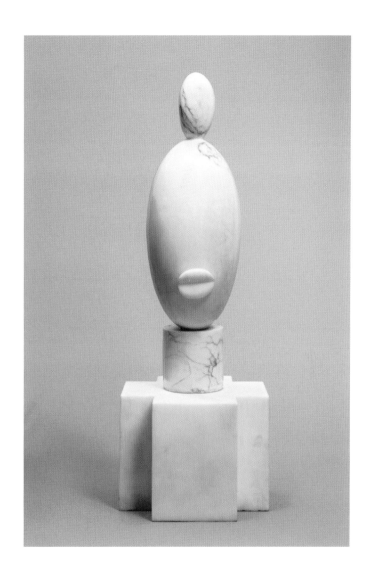

그림 18 **하얀 흑인(I)**White Negress(I), **1923년**
결이 있는 대리석, 38.1×14.3×17.9cm
두 부분으로 이루어진 대리석 받침대, 높이 24.8cm
필라델피아 미술관
루이즈·월터 아렌스버그 부부 컬렉션

각의 모습에 어울리게도, 〈흰색의 흑인 여인(I)〉은 그보다 뒤에 금색
blond(금발 또는 금색을 뜻한다.—옮긴이)의 금속으로 만든 작품의 제목보
다 짓궂다. 〈금색의 흑인 여인 II〉이라는 제목 속 유머는 회화화를 통해
예술을 드높이려 했던 보편적이고 오래된 전통과 관계가 있다. 브랑쿠
시의 진지함은 인상적인 받침대 자체뿐 아니라 오브제와 받침대를 지
속적으로 함께 조합하는 일관성에 있다. 이 작품의 받침대는 1933년 뉴
욕 브루머 갤러리에서 작품을 처음 선보일 당시의 받침대이다. 그의 여
타 작품들과 마찬가지로, 받침대는 반구半球 형태였다. 참나무를 깎아
카리아티드와 엔타블러처를 만들고 그 위에 십자 모양의 석회암 블록
을 놓았다. 그리고 다시 그 위에 대리석을 갈아 만든 작은 원통을 놓았
다. 완성된 작품은 브랑쿠시가 주로 사용했던 네 가지 재료인 청동, 대
리석, 석회암, 참나무가 총망라된 형태이다. 커다란 지지대 위에서 작은
〈금색의 흑인 여인 II〉은 자신을 고정해주는 대리석 끝에 영원히 불안한
자세로 얹혀있다.

공간 속의 새
Bird in Space
1941년경

〈공간 속의 새〉는 30년이 넘도록 끊임없이 브랑쿠시가 열정을 바쳐온 주제를 형상화한 작품 중 가장 후기작에 해당하는 작품 중 하나이다. 이렇게 작품 수가 많고, 그토록 강렬하게 작가를 사로잡은 주제도 없었다. '새'라는 모티프는 1910~12년에 제작한 당당하게 가슴을 불룩 내민 〈마이아스트라〉에서 처음 등장한다. 그 이후로 대리석과 청동으로 진화하며 수직 형태의 새들로 거듭나는데, 182.9센티미터 높이의 이 새는 브랑쿠시의 표현처럼 '비행의 본질'을 담아내는데 심혈을 기울인 것이다. 공기역학적으로 덜 효율적인 〈마이아스트라〉와 공기저항을 전혀 받지 않을 듯한 〈공간 속의 새〉의 중간 단계로 1919~20년에 제작한 〈황금 새〉(그림 19)가 있다. 〈황금 새〉에서는 〈마이아스트라〉의 다리·꼬리

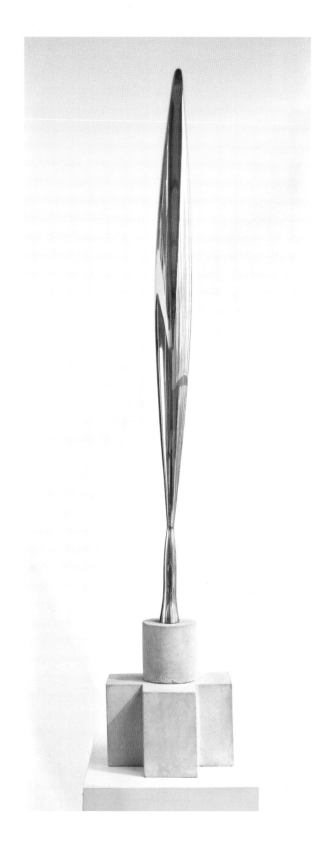

공간 속의 새, 1941년경

청동, 높이 182.9cm,
두 부분으로 이루어진 석회암 받침대, 높이 44.1cm
뉴욕 현대미술관
윌리엄 버든 부부 기증, 1964년

의 모양, 부푼 가슴 등이 이제 하나의 통일된 형태 속에서 거의 사라졌다. 〈마이아스트라〉에서 물려받은 특징 중 알아볼 수 있는 것은 벌린 부리뿐이다. 그의 이상에 가까이 다가가고 있는 이 작품에 붙인 〈황금 새〉라는 제목은 〈마이아스트라〉의 청동 버전에 붙여주었던 제목이다.

1923년에 제작한 조각(그림 20)에서 브랑쿠시는 그가 그동안 추구해온 결정적인 '아이콘'적인 형태를 실현했다. 〈공간 속의 새〉라고 그에 의해 명명된 흰 대리석의 단순한 형태는 이후 만들어진 수많은 높이 비상하는 새들의 구조적인 원형이 되어주었다. 모마에 소장 중인 가장 후기작을 포함해 모든 〈공간 속의 새〉는 비율, 디자인, 표면, 받침대/조각 사이의 관계가 제각각이지만, 동시에 모든 작품들은 1923년에 첫 〈공간 속의 새〉에서 소개된 혁신을 저마다 재현하고 있다. 직계 선조라 할 만한 〈황금 새〉와 비교해도 첫 〈공간 속의 새〉는 몸뚱이가 매우 길고 호리호리하다. 벌린 부리는 타원형의 단면으로 대체되었다. 뾰족한 형태였던 하단은 조각의 상승 곡선을 더 강조해주는, 퍼지는 형태로 바뀌었다. 브랑쿠시의 친구 앙리 피에르 로슈는 작품이 완성도 되기 전에 이 하얀 대리석 새를 구입한 수집가에게 편지를 보내 브랑쿠시가 마무리 단계에 쏟고 있는 열정을 다음과 같이 묘사했다. "제가 한 시간 동안 그 친구를 지켜보고 있습니다. (······) 부드럽고 성근 돌로 당신이 구입한 하얀 새를 한 번 더 가는 모습을요. 상당히 흥미롭고 사랑스런 장면이었어요."

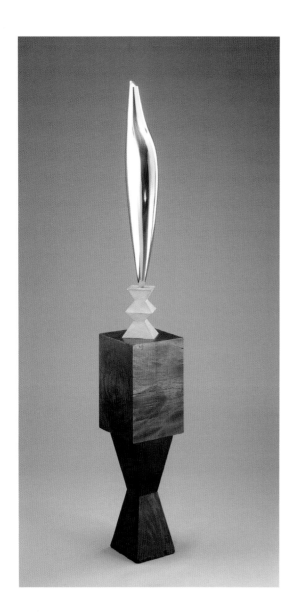

그림 19 **황금 새**Golden Bird, **1919~20년(받침대는 1922년경)**

청동, 돌, 나무, 217.8×29.9×29.9cm
시카고 현대미술관
시카고 미술 동호회 부분 기증
여러 후원자들의 제한적 기증
아서 러브로프의 사전 유증
윌리엄 하르트만의 제한적 사전 기증
카터 해리슨 부부,
케이트 마레몬트 재단을 통한 아널드 마레몬트 부부,
우드러프 파커,
클라이브 러널스,
마틴 라이어슨,
그 밖의 여러 사람의 기증

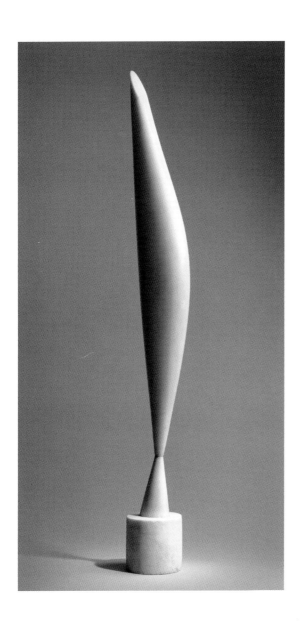

그림 20 공간 속의 새, 1923년

대리석, 받침대 포함 높이 144.1cm, 지름 16.5cm
메트로폴리탄 박물관, 뉴욕
플로렌스 쇤보른 유증

청동으로 제작한 〈공간 속의 새〉는 크기가 매우 컸지만, 브랑쿠시는 같은 종류의 열정과 인내심으로 마무리 연마 작업을 했다. 그는 오래 전부터 빛과 매끄러운 표면이 우연히 만나면서 윤곽선이 나타났다 흐려지는 깜빡임을 사랑했다. 아마도 그의 새들을 볼 때 이 효과를 가장 강렬하게 느꼈는지 모르겠다. 브랑쿠시의 작품 사진들을 보면 조도를 조절하여 시각적인 모호함, 그리고 단단한 질료 위에서 빛이 흔들리는 효과를 기록하려 한 것을 볼 수 있다. 현실의 공간 속에서 그의 새들은 완벽한 무대 장치를 갖기 힘들지만, 그 새들의 창조자는 빛과 반사의 도움을 받을 수 있는 형태로 새들을 만들어냈다. 이 모든 것의 협력으로 조각은 살아있는 것이 된다. 세계 곳곳 전시장의 닫힌 공간에 전시되어 있는, 브랑쿠시가 "주문에 걸려 벗어날 수 없다."고 한 그의 새들은 부동과 비상 사이를 오가며 공간의 끝자락에서 오롯이 균형 잡고 서있다.

콘스탄틴 브랑쿠시는 1876년 2월 19일 루마니아 호비타에서 태어났
다. 열한 살에 집을 떠나 부쿠레슈티의 루마니아 국립 미술대학교에 입
학했고, 1902년에 졸업했다. 2년 뒤에는 파리로 건너가 국립 순수예술
학교에서 잠시 미술을 공부했다. 1906년 권위 있는 미술 전람회인 살롱
도톤Salon d'Automme에 조각 네 점을 출품하였는데, 그것을 본 조각가 오
귀스트 로댕이 그를 작업실의 조수로 채용했다. 젊은 브랑쿠시가 로댕
의 작업실에서 일한 기간은 약 한 달이었다. 브랑쿠시는 훗날 그때를 두
고 이렇게 말했다. "큰 나무 아래에서는 아무것도 자랄 수 없다." 하지만
브랑쿠시 자신도 상당한 위상을 갖게 된 후에는, 그의 작업 전개에 작품
을 발전시킬 수 있었던 데에는 혁신적인 조각을 선보인 로댕의 영향이

69

있었음을 인정했다.

　1910년 브랑쿠시는 파리 전위 예술가들 사이에서 주요 인물이 되었다. 그렇지만 인간적으로나 예술적으로나, 다른 예술가들과는 전혀 다른 부류에 속했다. 브랑쿠시는 당시 파리를 휩쓸던 입체파, 다다이즘, 초현실주의를 비롯한 어떤 미술사조로부터도 거의 독립되어 있었다. 물론 사람들은 그의 작품을 주로 추상과 기하학으로 설명하지만, 실제로는 둘 중 어떤 쪽에도 속하지 않는다. 다른 작가들에게 큰 영향을 준 〈끝없는 기둥〉을 제외하면 그의 모든 작품은 자연에서 소재를 빌려온 재현적인 성격을 띠고 있다. 그 예로, 얼굴의 눈, 코, 입은 아주 단순하지만 묘하게도 알아볼 수 있는 형태로 깎아 표현하였다. 흠잡을 데 없고 우아한 작품을 만들어내는 장인이었던 브랑쿠시는 고대의 조각 기법을 현대미술가들에게 전파한 장본인이었다. 피카소와 더불어 20세기의 가장 영향력 있는 조각가로 인정받았던 브랑쿠시는 헨리 무어를 비롯하여 1960년대 미국 미니멀리스트, 그리고 리처드 세라 등 지금껏 왕성하게 활동하고 있는 조각가들에게까지 매우 중요한 인물로 꼽힌다. 브랑쿠시는 1957년 세상을 떠났다.

도판 목록

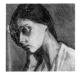
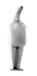
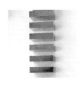
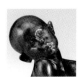

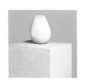
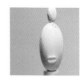
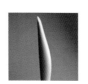

도판 저작권

74

찾아보기

| 모마 아티스트 시리즈 |

콘스탄틴 브랑쿠시
Constantin Brancusi

1판 1쇄 인쇄	2014년 10월 17일
1판 1쇄 발행	2014년 10월 27일

지은이	캐럴라인 랜츠너
옮긴이	김세진

발행인	양원석
편집장	송명주
책임편집	이지혜
교정교열	박기효
전산편집	김미선
해외저작권	황지현, 지소연
제작	문태일, 김수진
영업마케팅	김경만, 정재만, 곽희은, 임충진, 장현기, 김민수, 임우열
	윤기봉, 송기현, 우지연, 정미진, 윤선미, 이선미, 최경민

펴낸 곳	(주)알에이치코리아
주소	서울시 금천구 가산디지털2로 53, 20층 (가산동, 한라시그마밸리)
편집문의	02.6443.8855 **구입문의** 02.6443.8838
홈페이지	http://rhk.co.kr
등록	2004년 1월 15일 제2-3726호

ISBN	978-89-255-5400-6 (04600)
	978-89-255-5334-4 (set)